MUSIQUE SIMPLIFIÉE.

MÉTHODE SIMPLIFIÉE

POUR

L'ENSEIGNEMENT POPULAIRE

DE LA

MUSIQUE VOCALE,

Par M.***

(L. Danel)

LILLE,
IMPRIMERIE DE L. DANEL, GRAND'PLACE.
1853.

MUSIQUE SIMPLIFIÉE.

PREMIÈRE PARTIE.

La *musique* est la langue des sons.
Le *son* est tout ce que l'oreille entend.
La musique *instrumentale* est pour les instruments.
La musique *vocale* est pour les voix.
La musique vocale exige trois sortes d'études successives. 1.º *Solfier* : nommer les sons en les émettant ; 2.º *Vocaliser* : émettre les sons en articulant une voyelle ; 3.º *Chanter* : joindre des paroles aux sons.

La musique exige de la *régularité* dans le *mouvement*, et de la *justesse* dans les *sons*.

Pour régulariser le *mouvement*, faites avec la main de petits battements égaux entre eux comme ceux du balancier d'une horloge. Cela s'appelle *battre la mesure*.

Chaque mouvement de la main est une *unité* de durée. (Exercez.)
Deux *unités* font un *temps binaire*. (Exercez.)
Trois *unités* font un *temps ternaire*. (Exercez.)
Une *mesure* se compose d'un, deux, trois ou quatre *temps*.

Voici la manière de battre chaque espèce de mesures :
La mesure à 1 temps, de haut en bas.
———— 2 ———— en bas, en haut.
———— 3 ———— en bas, à droite, en haut.
———— 4 ———— en bas, à gauche, à droite, en haut.

Exercez-vous à battre ces quatre sortes de mesures, d'abord en *temps binaires*, puis en *temps ternaires*.

Indiquez avec la voix, sur la première unité de chaque temps, le sens dans lequel se meut la main ; dites sur la seconde partie de chaque temps le mot *deux*, et sur la troisième le mot *trois*, comme suit :

Pour 2 temps binaires, dites : bas deux ; haut deux.
— 3 ——————————— bas deux ; droite deux ; haut deux.
— 4 ——————————— bas deux ; gauche deux ; droite deux ; haut deux.

De même, pour les mesures à temps ternaires, dites :

Pour 1 temps, bas deux trois.
— 2 — bas deux trois ; haut deux trois.
— 3 — bas deux trois ; droite deux trois ; haut deux trois.
— 4 — bas deux trois ; gauche deux trois ; droite deux trois ; haut deux trois.

La mesure à 1 temps binaire n'est pas usitée.

Pour bien marquer les temps, veillez à ce qu'après avoir prononcé le mot *deux* pour les temps binaires, et *trois* pour les temps ternaires, la main reste en place jusqu'au moment de lui donner une autre direction.

Articulez les mots *bas, gauche, droite, haut*, qui indiquent les temps, un peu plus fort que les mots *deux, trois*, qui n'en sont que les divisions.

Plus tard, lorsque vous serez suffisamment familiarisé avec toutes les décompositions des mesures, vous cesserez de les diviser en *unités*, et vous vous bornerez à battre les *temps*.

Marquez aussi un peu plus que les autres le premier temps de chaque mesure et le troisième de la mesure à quatre temps. On les nomme *temps forts*.

AVANT-PROPOS.

Le but de cette méthode est de populariser la musique, en rendant son étude facile et prompte.

Avant d'arriver à la musique *notée*, nous ferons emploi d'une musique *chiffrée*.

Les chiffres sont des signes connus de tout le monde; leurs avantages, pour les commençants, sont de réduire à une seule les nombreuses *gammes*; de faire mieux comprendre les *intervalles*; de supprimer les *clefs*.

Les chiffres peuvent suffire pour les chanteurs, et les mettent à même, en fort peu de temps, de pratiquer les connaissances-acquises. C'est en cela surtout qu'ils aideront puissamment à rendre populaire le goût de la musique.

En employant les chiffres, nous n'avons fait que suivre la route tracée par J.-J. Rousseau, Galin et ses successeurs. Mais pour nous, les chiffres ne sont qu'un moyen d'arriver plus facilement et plus vite à solfier la musique telle qu'elle est généralement écrite; et la notation que nous avons adoptée dès l'abord est ensuite abandonnée, pour recourir aux signes ordinaires, quand les élèves ont vaincu les difficultés de l'intonation et du rhythme. Néanmoins, en raison de sa simplicité et de sa concision, cette notation peut servir plus tard comme une sorte de sténographie.

Nous n'avons rien changé aux principes ni aux termes ; de sorte qu'arrivé au point de chanter *juste* et *en mesure*, celui qui voudra apprendre les *notes* n'aura aucune peine à se familiariser avec des signes nouveaux dont la valeur et les effets lui seront déjà connus.

Nous ne donnons que les règles strictement nécessaires à la *musique chiffrée*, afin de ne pas rebuter les ouvriers pour qui cette méthode est spécialement faite. Mais en terminant, nous exposons un moyen facile d'appliquer les chiffres à la lecture de la musique *notée*.

Cette publication est prématurée. Elle n'est faite en ce moment que pour faciliter la mise en pratique de la méthode déjà essayée avec succès. Nous ferons paraître plus tard une seconde édition avec les additions et les changements suggérés par une plus longue expérience.

| Mesures à temps ternaires. | $\frac{12}{8}$ | $\frac{9}{8}$ | $\frac{6}{8}$ | $\frac{3}{8}$ | $\frac{9}{8}$ | $\frac{6}{8}$ | $\frac{12}{8}$ | $\frac{3}{8}$ | $\frac{6}{8}$ | $\frac{9}{8}$ | &c. |

| Mesures mélangées. | C | $\frac{6}{8}$ | $\frac{3}{4}$ | $\frac{12}{8}$ | $\frac{2}{4}$ | $\frac{9}{8}$ | C | $\frac{3}{8}$ | 2 | $\frac{12}{8}$ | 3 | $\frac{6}{8}$ | C | $\frac{9}{8}$ | &c. |

Remarquez que les mesures composées de temps ternaires sont désignées par deux chiffres dont le supérieur peut se diviser par 3 et dont l'inférieur est 8.

Les signes indicatifs des mesures se placent au commencement de chaque morceau de musique.

Les sons employés dans la musique peuvent être représentés par les chiffres 1 2 3 4 5 6 7.

Quand ces chiffres sont rangés sans interruption, dans leur ordre numérique, ils forment une *gamme*.

La gamme est *ascendante* si les chiffres vont en croissant. Ex. : 1 2 3 4 5 6 7 1̇

———————*descendante*———————— décroissant 1̇ 7 6 5 4 3 2 1

Les sons bas se nomment *graves*.
———— élevés ———— *aigus*.

La gamme se complète par la répétition, au grave ou à l'aigu, du premier chiffre; ce qui forme huit sons.

Remarquez que le 8.ᵉ son est semblable au premier, mais qu'il est plus élevé puisqu'en solfiant la gamme nous avons toujours monté. C'est pourquoi nous l'avons de même représenté par le chiffre 1 surmonté d'un point.

Ce huitième son peut être le point de départ d'une nouvelle gamme semblable à la première, mais plus aiguë (plus élevée). Pour la différencier on place un point au-dessus des chiffres qui la composent. On mettrait deux points au-dessus des chiffres d'une gamme plus élevée encore.

Pour les gammes plus graves (plus basses), les points se placent sous les chiffres.

La gamme du *medium* (le milieu de la voix) s'écrit sans points. Nous considèrerons comme telle toute gamme renfermant dans son étendue le son produit par le diapason (petit instrument en fer qui produit un seul son régulateur pour mettre l'accord dans les orchestres), soit le son de la deuxième corde à vide du violon. Exemple :

$$\underline{4\,5\,6\,7}\ \underline{1\,2\,3\,4\,5\,6\,7}\ \underline{\overline{1\,2\,3\,4\,5\,6\,7}}\ \overline{1\,2\,3\,4\,5\,6\,7}\ \overline{\overline{1\,2\,3}}$$
Grave. Medium. Aigu.

La différence d'*acuité* (d'élévation) ou de *gravité* (d'abaissement) entre les sons se mesure par *tons* et *demi-tons* ([a]).

Les sons de la gamme ne montent pas tous également. Entre 3 et 4 et entre 7 et 1, la différence est d'un demi-ton, tandis que, entre les autres chiffres, elle est d'un ton.

Ex. : 1 — 2 — 3 — 4 — 5 — 6 — 7 — 1
 1 ton 1 ton 1/2 ton 1 ton 1 ton 1 ton 1/2 ton

Total, 5 tons et 2 demi-tons. (Ces derniers placés entre le 3.e et le 4.e degré et entre le 7.e et le 8.e).

Les sons se trouvent par *degrés conjoints* quand les chiffres qui les représentent suivent sans interruption l'ordre numérique : 1 2 3 4 5 etc.

Ils sont par *degrés disjoints* quand cet ordre est interrompu : 2 5 7 3 etc.

L'*intervalle* est la différence plus ou moins grande qui existe entre deux sons, en raison du nombre de degrés qui les séparent.

[a] Ceci n'est pas exact, mais suffit à notre but. On s'éloigne moins de la vérité en concevant le *ton* divisé en 9 *commas* dont 5 font un demi-ton majeur et 4 un demi-ton mineur. L'exécutant tient compte, sur les instruments de précision tels que le violon, de ces deux sortes de demi-tons ; mais pour les instruments à sons fixes, tels que le *piano*, il a fallu recourir à un ton moyen, et le diviser en deux parties égales. L'oreille accepte, sans en être blessée, cette modification.

Les signes par lesquels on exprime habituellement les diverses sortes de mesures sont les suivants :

SIGNES.	DÉNOMINATIONS.	NOMBRE DE TEMPS binaires.	NOMBRE DE TEMPS ternaires.	d'unités.	OBSERVATIONS.
C	Mesure C	4	»	8	»
$\frac{3}{4}$	— trois-quatre.	3	»	6	3/4 de la mesure C.
$\frac{2}{4}$	— deux-quatre.	2	»	4	Moitié —
$\frac{12}{8}$	— douze-huit.	»	4	12	12/8ᵉ —
$\frac{9}{8}$	— neuf-huit.	»	3	9	9/8ᵉ —
$\frac{6}{8}$	— six-huit.	»	2	6	6/8ᵉ —
$\frac{3}{8}$	— trois-huit.	»	1	3	3/8ᵉ —
₵	— C barré.	2	»	8	Abréviation de la mesure C dans les mouvements rapides.
2	— deux.	2	»	8	Chaque temps représente quatre unités.
3	— trois.	3	»	12	Chaque temps représente quatre unités.

Voyez la note *(a)*.

Les mesures sont séparées les unes des autres par un trait vertical | nommé barre de mesure.

Cette barre est double au commencement et à la fin d'un morceau ou d'une reprise : ‖

(a). Pour comprendre cette note, il faut connaître la valeur (la durée) des sons, page 10.
*En prenant pour **unité** la valeur de la croche, nous avons voulu faciliter la décomposition des*

Une *reprise* est un passage que l'on doit dire deux fois de suite. C'est ce qu'on indique par deux points $\left(\begin{array}{c}\cdot\\\cdot\end{array}\right)$

Ces deux points placés avant la double barre finale, signifient qu'il faut recommencer le passage $:\|$; placés après la double barre du commencement, ils avertissent que le passage devra être répété $\|:$

Exemple $\|\ \ |\ \ |\ :\|\ \ |\ \ |\ \|:\ \ |\ \ \cdot\|\ \ |\ \ |\ \|$

Exercez-vous à battre les mesures qui suivent :

Mesures à temps binaires. $\|\ C\ |\ \frac{3}{4}\ |\ \frac{2}{4}\ |\ C\ |\ 2\ |\ 3\ |\ \frac{2}{4}\ |\ C\ |\ 2\ |\ \frac{3}{4}\ |\ C\ |\ 3\ |\ $ &c.

temps en doubles, triples et quadruples croches. Nous avons ainsi diminué de moitié la difficulté du calcul.

Il existe, pour indiquer les mesures, d'autres signes que ceux relatés ci-dessus ; mais ils sont peu usités. Nous allons toutefois les mentionner. Ce sont :

Pour les temps binaires :

$\frac{4}{1}\ \frac{4}{2}\ \frac{4}{8}$ que l'on bat en 4 temps.

$\frac{3}{1}$ —————— 3 —

$\frac{2}{1}$ —————— 2 —

$\frac{2}{8}$ —————— 1 —

Pour les temps ternaires :

$\frac{12}{2}\ \frac{12}{4}\ \frac{12}{16}$ que l'on bat en 4 temps.

$\frac{9}{2}\ \frac{9}{4}\ \frac{9}{16}$ —————— 3 —

$\frac{6}{2}\ \frac{6}{4}\ \frac{6}{16}$ —————— 2 —

Le *chiffre inférieur* représente la valeur de la mesure C (soit la ronde), ou son fractionnement.

Ainsi, 1 équivaut à la ronde ; 2 en est la moitié soit la blanche ; 4 le quart ou la noire ; 8 le huitième ou la croche ; enfin 16 le seizième ou la double croche.

Le *chiffre supérieur* indique combien de fois la mesure contient la valeur du chiffre inférieur.

Exemple : $\frac{4}{1}$ indique 4 rondes ; $\frac{4}{2}$ signifie 4 blanches, etc.

On voit que dans ces mesures, les unités dont se composent chaque temps, au lieu de d'équivaloir à une croche, augmentent ou diminuent de valeur, et deviennent des blanches, noires ou doubles croches, selon le contenu de la mesure

Les sons représentés par

2 chiffres au même degré (semblables) sont à l'unisson : 1 1 2 2.
———— formant 2 degrés sont à l'intervalle de seconde : 1 2 2 3.
———————— 3 ———————————————— tierce : 1 3 2 4.
———————— 4 ———————————————— quarte : 1 4 2 5.
———————— 5 ———————————————— quinte : 1 5 2 6.
———————— 6 ———————————————— sixte : 1 6 2 7.
———————— 7 ———————————————— septième : 1 7 2̇ 1̇.
———————— 8 ———————————————— huitième : 1̇ 1̇ 2̇ 2̇.
———————— 9 ———————————————— neuvième : 1̇ 2̇ 2̇ 3̇.
————————10 ———————————————— dixième : 1̇ 3̇ 2̇ 4̇.

La huitième, la neuvième, la dixième, etc., ne sont à proprement parler que la répétition à l'octave aigue, (le redoublement), de l'unisson, de la seconde, de la tierce, etc.

TABLEAU POUR L'ÉTUDE DES INTERVALLES.

	2.d°	3.c°	4.t°	5.t°	6.t°	7.e	8.°	9.°	10.°	11.°	12.°
A	B	C	D	E	F	G	H	I	J	K	L
1	2	4	7	4̇	1̇	2	7	2̇	2	5	1
2	3	5	1̇	5̇	7	1	1̇	1̇	3	4̣	2
3	4	6	2̇	4̇	6	2	2̇	7	4	3̇	3
4	5	7	3̇	3̇	5	3	3̇	6	5	2̇	4
5	6	1̇	4̇	2̇	4	4	4̇	5	6	1̇	5
6	7	2̇	5̇	1̇	3	5	5̇	4	7	7	6
7	1̇	3̇	4̇	7	2	6	4̇	3	1̇	6	7
1̇	2̇	4̇	5̇	6	1	7	3̇	2	2̇	5	1̇
2̇	3̇	5̇	2̇	5	2	1̇	2̇	1	3̇	4	2̇
3̇	4̇	4̇	1̇	4	3	2̇	1̇	2	4̇	3	3̇
4̇	5̇	3̇	7	3	4	3̇	7	3	5̇	2	4̇
5̇	4̇	2̇	6	2	5	4̇	6	4	4̇	1	5̇
4̣	3̣	1̇	5	1	6	5̇	5	5	3̇	2	4̣
3̣	2̣	7	4	2	7	4̇	4	6	2̇	3	3̣
2̣	1̣	6	3	3	1̇	5̇	3	1̣	1̇	4	2̣
1̣	7	5	2	4	2̇	2̇	2	1̣	7	5	1̣
7	6	4	1	5	3̇	1̇	1	2̣	6	6	7
6	5	3	2	6	4̣	7	2	3̣	5	7	6
5	4	2	3	7	5̣	6	3	4̣	4	1̣	5
4	3	1	4	1̣	4̣	5	4	5̣	3	2̣	4
3	2	2	5	2̣	3̣	4	5	4̣	2	3̣	3
2	1	3	6	3̣	2̣	5	6	3̣	1	4̣	2

Étudiez ce tableau de la manière suivante : Chaque exercice doit être fait de *haut en bas*, puis de *bas en haut*. Commencez par la colonne A seule ; réunissez ensuite les colonnes de 2 en 2, puis de 3 en 3, de 4 en 4, etc., dans l'ordre ci-après :

A — AB BC CD DE EF FG GH HI IJ JK KL — ABC BCD CDE etc. — ABCD BCDE CDEF etc.

Quand vous serez embarrassé pour saisir un intervalle, solfiez dans la colonne où il commence tous les chiffres en suivant jusqu'à celui qui le termine.

Exemple : Pour aller de 7, colonne D, à $\dot{4}$, colonne E, solfiez dans la colonne D les chiffres successifs 7 $\dot{1}$ $\dot{2}$ $\dot{3}$ $\dot{4}$; vous aurez alors avec certitude les deux sons extrêmes de l'intervalle 7 $\dot{4}$.

Quand vous connaîtrez bien ce tableau, il faudra le *vocaliser*; c'est-à-dire remplacer la désignation des chiffres par la voyelle *a*, ou mieux par le mot *la*. Cette recommandation s'applique à tous les exercices quelconques. C'est un bon acheminement pour lire plus tard la musique avec les paroles.

La *portée* se compose de trois lignes parallèles à distances égales :

On y place, sur les lignes et dans les intervalles, les signes représentatifs des sons et des silences.

La *valeur* ou durée de ces signes varie avec leur position sur la portée. En les descendant d'un degré, cette valeur diminue de moitié. Exemple :

[Tableau des valeurs : 8 Unités / 4 temps — 4 Unités / 2 temps — 2 Unités / 1 temps — 1 Unité / 1/2 temps — 1/2 Unité / 1/4 temps — 1/4 Unité / 1/8 temps — 1/8 Unité / 1/16 temps]

Noms de la valeur des sons.

[Ronde — Blanche — Noire — Croche — Double croche — Triple croche — Quadruple croche.]

Noms de la valeur des silences.

[Pause — 1/2 pause — Soupir — 1/2 soupir — 1/4 soupir — 1/8 soupir — 1/16 soupir.]

Chiffres et silences aux diverses positions.

[1, 2, 3, 4, 5, 6, 7 avec silences correspondants.]

Un ou plusieurs points (.) après un chiffre ou un silence en augmentent la valeur en raison de la position des points.

Le 2 et les deux points valent 7 unités — le 6 et le 3 pointés en valent chacun 3.

Voyez les tableaux des pages 24 et suivantes.

Le signe ⌒ se nomme *point d'orgue* lorsqu'il est placé au-dessus d'un chiffre, et *point d'arrêt* lorsqu'il est placé au-dessus d'un silence.

Il prolonge la durée du chiffre ou du silence d'une manière indéterminée et laissée au goût de l'exécutant.

On le place sous le chiffre toutes les fois qu'il peut y avoir confusion avec les points qui distinguent les diverses octaves.

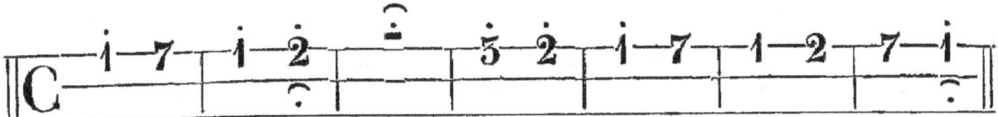

Quand deux ou plusieurs chiffres *pareils* sont réunis par un trait arqué nommé *liaison*, on ne fait entendre que le premier chiffre dont la valeur s'augmente de celle de tous les autres compris dans la liaison.

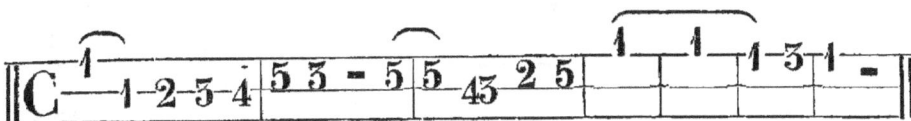

Les mesures sont habituellement composées en entier de temps binaires ou de temps ternaires. Néanmoins, quelquefois on emploie des temps ternaires dans les mesures à temps binaires. Cela forme des mesures *mixtes*.

Pour reconnaître les temps qui, dans les mesures mixtes, doivent être ternaires, on met au-dessus des chiffres dont ils sont composés un trait courbe qui les réunit et que l'on surmonte du chiffre 3. C'est ce qu'on nomme un *triolet*.

Pour les sous-divisions du triolet, on remplace le 3 par le chiffre qui indique la sous-division.

Les *signes de renvoi* ont pour objet de faire recommencer tout ou partie d'un morceau de musique. Nous avons vu à la page 4 l'effet de deux points placés avant ou après les doubles barres de mesure.

Les mots *da capo* indiquent qu'il faut retourner à la tête du morceau pour

en redire le commencement. On place alors le mot *fin* à l'endroit où doit se terminer cette redite.

$$\|\tfrac{2}{4}\| \quad | \quad | \quad | \quad | \quad | \quad | \quad \| \qquad Da\ capo.$$

Fin.

On indique aussi par une étoile (*), ou toute autre marque de convention, qu'il faut recourir au passage en tête duquel on a placé un signe semblable.

$$\|\tfrac{6}{8}\| \quad | \quad | \quad \overset{\bigstar}{|} \quad | \quad | \quad | \quad | \quad | \quad \overset{\bigstar}{\|}$$

Fin.

L'*intonation* est le son spécial à chaque chiffre. L'intonation de 1 diffère de celle de 5 en ce que cette dernière est plus élevée.

Le son qui commence une gamme en détermine le *ton (a)*. Ce son peut être pris à différents dégrés d'élévation et selon la nature et l'étendue de la voix du chanteur ; ce qui fait dire que *la gamme peut être chantée sur tous les tons.*

Le 1.^{er} son de la gamme se nomme tonique (note qui donne le ton).

 2.^e ——————————————— sus-tonique.
 3.^e ——————————————— médiante.
 4.^e ——————————————— sous-dominante.
 5.^e ——————————————— dominante.
 6.^e ——————————————— sus-dominante.
 7.^e ——————————————— sensible.
 8.^e ——————————————— octave *(b)*.

Le nom d'octave s'applique aussi à tout son qui est le 8.^e à partir d'un point donné, soit en montant, soit en descendant. Ex : $1\dot{1}$, $2\dot{2}$, $3\dot{3}$, &c

(*a*). Le mot *ton* déjà employé a évidemment ici une autre signification qu'à la page 6. Le sens du discours fait assez comprendre la signification de ce mot dans ses divers emplois.

(*b*). Ces noms désignent le rôle que chaque son remplit dans l'organisation de la gamme.

Le premier son, *la tonique*, détermine le *ton* de la gamme. C'est le son fondamental, il implique l'idée du repos et termine ordinairement tout morceau de musique.

Le cinquième son est le plus important après la tonique. Il domine les autres tant par son

Pour accoutumer la voix à tous les degrés, il faut fréquemment changer l'intonation de la tonique.

Puisque l'on peut chanter la gamme sur tous les tons, nous avons dû chercher le moyen de déterminer à chaque morceau de musique l'intonation qu'il convient de donner au chiffre 1. Sans cela on serait exposé à de nombreux tâtonnements avant de trouver le degré d'élévation convenable.

Nous avons pris pour guide le *Diapason*.

Nous mettons en tête de la musique la lettre D (abréviation de Diapason) suivie du chiffre de la gamme auquel ce son doit correspondre.

Au moment d'exécuter, faites résonner un diapason; soutenez avec la voix le son produit tout en nommant le chiffre indiqué. Partant de ce point, achevez la gamme pour avoir la tonique.

On écrit sans points au-dessus ou au-dessous des chiffres toute gamme qui renferme dans son étendue le son produit par le diapason.

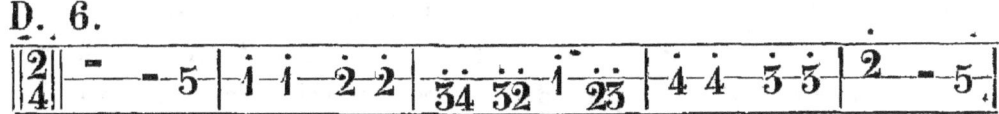

Pour bien établir la *tonalité* (le degré d'élévation à donner à chaque son de

retour fréquent que par l'impression agréable qu'en éprouve l'oreille; de là le nom de *dominante*.

Le troisième son est un intermédiaire, une sorte de trait d'union, de médiation, entre la tonique et la dominante, d'où le nom de *médiante*. La réunion de la tonique, de la médiante et de la dominante produit un effet si agréable, qu'on lui a donné le nom *d'accord parfait*.

Ces trois sons, en y joignant la répétition de la tonique à l'octave aiguë, forment la charpente de la gamme et en établissent complètement la *tonalité*. Exemple : 1 3 5 1.

Vient ensuite le septième son nommé *sensible*. Ce son laisse en suspend; on ne saurait s'y arrêter sans malaise; et l'oreille, inquiète, demande, pour être satisfaite, la production de la tonique que la sensible faisait pressentir et désirer.

Les autres sons jouent dans la gamme un rôle plus secondaire que ceux que nous venons de décrire et autour desquels ils viennent se grouper. Ils tirent leurs noms des sons voisins les plus considérables.

la gamme), faites entendre successivement les sons ci-après : 1 3 5 i̇ — i̇ 5 3 1. Cela constitue ce qu'on appelle un *accord parfait*.

Si le ton ne convient pas à votre voix, baissez ou élevez la tonique, et chantez un nouvel accord parfait.

Le son exprimé par chaque chiffre peut être haussé ou baissé d'un demi-ton sans que pour cela le chiffre change.

Pour indiquer cette modification, on met en avant du chiffre, pour le hausser, un accent aigu ′ qui prend le nom de *dièse*, et pour le baisser un accent grave ` nommé *bémol*. Exemple : 1 ′1 2 ′2 7 `7 6 `6.

Ces signes, qui viennent accidentellement modifier la gamme, s'appellent encore *signes accidentels*.

Les dièses et bémols affectent, sans qu'on doive les répéter, tous les chiffres semblables d'une même mesure. Mais à la mesure suivante la répétition de ces signes est nécessaire, sinon le chiffre reprendrait son état naturel.

Quand, dans une même mesure, un chiffre diésé ou bémolisé doit reprendre son état naturel, on le fait précéder d'un accent circonflexe ∧ appelé *bécarre*.

‖ C⎯1⎯3⎯ ⎯⎯⎯5⎯ | 6⎯5̀′4⎯5⎯3 | ⎯5′4 ∧42⎯1⎯3 | 2 7 5 - ‖
 5′4 54

Les chiffres déjà diésés ou bémolisés peuvent être haussés ou baissés d'un nouveau demi-ton ; c'est ce qu'on indique en employant un double dièse ″ ou un double bémol ``

Ainsi l'intonation de chaque chiffre peut varier 5 fois, savoir :

 Le son normal (dit naturel), 6
 ——— haussé d'un 1/2 ton, ′6
 ——————— de deux 1/2 tons, ″6
 ——— baissé d'un 1/2 ton, `6
 ——————— de deux 1/2 tons, ``6

Dans une même mesure, pour ramener le double dièse ou le double bémol à l'état de dièse ou bémol simple, on emploie un bécarre et un dièse ou bémol. Exemple : ″3 ~3 ″4 ^~4 etc. Pour les ramener à l'état naturel, on emploie deux bécarres. Exemple : ″4 ^^4 ″6 ^^6

On peut à la rigueur se contenter des principes qui viennent d'être exposés. Lorsque l'on sera bien familiarisé avec les intonations et les valeurs de la musique chiffrée, il faudra passer à la deuxième partie qui a pour objet d'enseigner à lire, au moyen des chiffres, la musique notée. Cependant nous conseillons d'apprendre également ce qui suit.

Puisque deux sons qui se suivent par degrés conjoints sont à l'intervalle de seconde, la gamme n'est qu'une succession de secondes..

Mais toutes ne sont pas égales. Entre le 3.ᵉ et le 4.ᵉ degré, et entre le 7.ᵉ et le 8.ᵉ, il n'y a qu'un demi-ton, tandis qu'entre les autres il y a un ton.

Les secondes les plus grandes sont *majeures* et les plus petites sont *mineures*.

Ces différences existent aussi pour les autres intervalles. Voyez le tableau qui suit :

INTERVALLES directs.	NOMBRE de Tons.	1/2 tons.	PATRON DE LA GAMME. ton 1	ton 2	1/2 ton 3	ton 4	ton 5	ton 6	1/2 ton 7	1	NOMBRE de Tons.	1/2 tons.	INTERVALLES renversés.
2.ᵈᵉ majeure.	1		1	2	1	4	2	7.ᵉ mineure.
3.ᶜᵉ —	2		1	.	3	1	3	2	6.ᵗᵉ —
4.ᵗᵉ juste.	2	1	1	.	.	4	.	.	.	1	3	1	5.ᵗᵉ juste.
5.ᵗᵉ juste.	3	1	1	.	.	.	5	.	.	1	2	1	4.ᵗᵉ —
6.ᵗᵉ majeure.	4	1	1	6	.	1	1	1	3.ᶜᵉ mineure.
7.ᵉ —	5	1	1	7	1	»	1	2.ᵈᵉ —
8.ᵉ ou octave.	5	2	1	1	»	»	

Tout intervalle peut être renversé. Il faut pour cela en porter le son le plus grave à l'octave aigue ou le son le plus aigu à l'octave grave. Il en résulte que le *renversement* ou *complément* d'un intervalle complète l'octave. (Voyez le tableau ci-dessus.)

Exemple : Intervalle direct 1 à 3 — 7 à 5
 Renversement 3 à 1 — 5 à 7

La désignation d'un intervalle forme avec celle de son renversement le nombre 9. Exemple :

Intervalles directs 1.re 2.de 3.ce 4.te 5.te 6.te 7.me 8.ve
Renversements 8.ve 7.me 6.te 5.te 4.te 3.ce 2.de 1.re

L'intervalle majeur est d'*un demi-ton* plus grand que l'intervalle mineur.
——————— diminué ——————— petit ——————— ou juste.
——————— augmenté ——————— grand ——————— majeur ou juste.
Le renversement d'un intervalle majeur est mineur.
——————————————— mineur — majeur.
——————————————— juste — juste.
——————————————— augmenté — diminué.
——————————————— diminué — augmenté.

La gamme, 1 2 3 4 5 6 7 1, dite *gamme majeure*, peut recevoir une modification importante qui change le caractère et les effets de la musique.

Si l'on baisse d'un 1/2 ton le 3.e et le 6.e son, en d'autres termes si l'on remplace la tierce et la sixte *majeures* par une tierce et une sixte *mineures*, la musique prend une teinte de douceur et de mélancolie qui a beaucoup de charme. La gamme, ainsi modifiée, se nomme *gamme mineure*.

L'effet bien différent de ces deux gammes constitue deux *modes*, savoir : le mode *majeur* où l'on emploie la gamme majeure, et le mode *mineur* où l'on fait usage de la gamme *mineure*. Exemple :

Gamme majeure 1 2 3 4 5 6 7 1
———— mineure 1 2 ˋ3 4 5 ˋ6 7 1

Ces gammes diffèrent, comme nous l'avons dit, en ce que la tierce et la sixte sont majeures dans la première et mineures dans la seconde.

On écrit encore ainsi la gamme mineure :

| En montant → | 1 | 2 ˋ3 | 4 | 5 | 6 | 7 | 1̇ |
| Et en descendant | 1 | 2 ˋ3 | 4 | 5 ˋ6 | ˋ7 | 1̇ |

En montant on rapproche le 6 du 7 par la suppression du bémol.
En descendant ——————— 7 du 6 par l'addition d'un bémol.
Cela adoucit l'effet un peu dur de la seconde augmentée qui existait entre ˋ6 et 7.

On obtient encore une gamme mineure si on la commence par le chiffre 6 de la gamme majeure. Exemple :

Gamme majeure			1	2	3	4	5	6	7	1̇
—— mineure	6̣	7	1̇	2	3	4	′5	6		
Autre en montant	6̣	7	1̇	2	3	′4	′5	6		
—— en descendant	6̣	7	1̇	2	3	4	5	6		

Dans le 1.er exemple on a dû mettre un dièse au 5 pour en faire la note sensible du 6. Ce signe d'altération devant le 5, dans le cours d'un morceau, est un indice presque certain du mode mineur.

Dans le 2.e exemple on a monté le 4 par un dièse, et dans le 3.e on a baissé le 5 en supprimant le dièse, afin d'adoucir, comme nous l'avons dit plus haut, l'effet de la seconde augmentée qui se trouvait de 4 à ′5.

Remarquez que le 3.e exemple contient exactement et sans altération les mêmes chiffres que la gamme majeure ; et que la seule différence consiste dans le placement des demi-tons qui ne se trouvent plus aux mêmes degrés à cause du changement de point de départ.

Une *modulation* est le passage du mode majeur au mode mineur, et réciproquement.

Par analogie on appelle aussi *moduler*, changer de tonique, tout en restant dans le même mode.

Dans ce cas, pour conserver l'ordre des tons et 1/2 tons de la gamme, il faut recourir à l'emploi des dièses et des bémols. Exemple :

Tonique.				Sensible.					
1	2	3	4	5	6	7	1̇		
5̣	6̣	7̣	1	2	3	′4	5	addition de 1 dièse à 4	
2	3	′4	5	6	7	′1̇	2̇	──2──	4 1
6̣	7̣	′1	2	3	′4	′5	6	──3──	4 1 5
3	′4	′5	6	7	′1̇	′2̇	3̇	──4──	4 1 5 2
7̣	′1	′2	3	′4	′5	′6	7	──5──	4 1 5 2 6
′4	′5	′6	7	′1̇	′2̇	′3̇	′4̇	──6──	4 1 5 2 6 3
′1	′2	′3	′4	′5	′6	′7	′1̇	──7──	4 1 5 2 6 3 7

En changeant de tonique de quinte en quinte en montant nous avons eu chaque fois un dièse de plus sur la sensible (la 7.ᵉ note) de la gamme nouvelle.

Tonique.			Sous dominante.						
1	2	3	4	5	6	7	1̇		
4	5	6	‵7	1̇	2̇	3̇	4̇	addition de 1 bémol à 7	
‵7̣	1	2	‵3	4	5	6	‵7	──2──	7 3
‵3	4	5	‵6	7	1̇	2̇	‵3̇	──3──	7 3 6
‵6̣	‵7̣	1	‵2	‵3	4	5	‵6	──4──	7 3 6 2
‵2	‵3	4	5	‵6	‵7	1̇	2̇	──5──	7 3 6 2 5
‵5̣	‵6̣	‵7̣	1	‵2	‵3	4	‵5	──6──	7 3 6 2 5 1
‵1	‵2	‵3	‵4	‵5	‵6	‵7	‵1̇	──7──	7 3 6 2 5 1 4

En changeant de tonique de quinte en quinte en descendant nous avons eu chaque fois un bémol de plus, à la sous-dominante (la 4.ᵉ note) de la gamme nouvelle.

On conçoit que malgré cela il y a en quelque sorte un mensonge ; car tout autre chiffre que le 1 ne joue que d'une manière factice le rôle de *tonique* qui implique l'idée de premier son de la gamme.

Quand la modulation n'est que passagère, l'emploi des dièses et bémols n'a guère d'inconvénients ; mais lorsqu'elle doit être permanente, il devient nécessaire, pour la clarté de la musique, de les faire disparaître en rétablissant pour la tonique le chiffre 1.

A cet effet, lorsque la modulation va s'effectuer, ou dès qu'elle est suffisamment établie, on indique le changement de ton par une fraction composée du dernier chiffre chanté et de celui qui doit le remplacer dans la gamme nouvelle.

Alors, tout en conservant le son du chiffre de l'ancienne gamme (le chiffre supérieur de la fraction), on prononce le nom qu'il va prendre dans la gamme nouvelle (le chiffre inférieur de la fraction); et l'on en fait le point de départ pour ce qui suit :

D. 3.

Fin.

Da capo.

La fraction ne compte pas dans la mesure du morceau. La 1.ʳᵉ fraction (1/4) de l'exemple ci-dessus indique qu'en faisant entendre le son du 1 qui la précède il faut prononcer le mot 4. De cette manière le 5 qui suit aura le son qu'aurait eu le 2 sans cette mutation.

La 2.ᵐᵉ fraction (ᵇ7/4) indique qu'en faisant entendre le ᵇ7 qui la précède

il faut prononcer le mot 4. De cette manière le 5 qui suit aura le son qu'aurait eu sans cela le 6.

Pour exprimer les nuances qu'il faut observer dans l'exécution de la musique, on emploie les mots ci-après :

	Abréviation.	Signification.
Fortissimo	ff.	très-fort.
Forte	f.	fort.
Mezzo forte	mf.	demi-fort.
Sforzando	sfz.	en forçant.
Rinforzando	rfz.	en renforçant.
Mezzo voce	mez. voc.	à demi-voix.
Sotto voce	sot.-voc.	
Crescendo	cresc.	en augmentant.
Piano	p.	faible.
Pianissimo	pp.	très-faible.
Smorzando	smorz.	
Morendo	mor.	en mourant.
Perdendosi	per	en perdant.
Decrescendo	decresc.	en décroissant.
Forte-piano	fp.	fort et faible successivement.
Piano-forte	pf.	faible et fort successivement.
Dolce	dol.	doux.
Calando	cal.	en échauffant.

> Indique qu'il faut diminuer insensiblement la force des sons à partir du commencement.

< Indique qu'il faut augmenter progressivement la force des sons.

<> Indique la réunion successive des deux effets précédents.

La vitesse ou le mouvement à imprimer à la musique s'indique par les mots italiens qui suivent :

	Traduction.
Lento.	lent.
Largo.	large.
Larghetto, diminutif de largo.	
Adagio.	à l'aise.
Cantabile.	commode à chanter.
Grave.	grave.
Maestoso.	majestueux.
Sostenuto.	soutenu.
Affettuoso.	affectueux.
Amoroso.	tendre.
Moderato.	modéré.
Andante.	en marchant, en allant.
Andantino, diminutif d'andante.	
Grazioso.	avec grâce.
Allegro.	gai.
Allegretto, diminutif d'allegro.	
Scherzo.	en badinant.
Con brio.	avec bruit.
Con fuoco.	avec feu.
Agitato.	agité.
Vivace.	vif,
Presto.	vite.
Prestissimo.	très-vite.

Souvent on ajoute à ces mots les qualificatifs suivants, savoir :

	Traduction.
Un poco,	un peu.
Molto,	beaucoup.
Assaï,	assez.
Ma non troppo,	mais pas trop.
Risoluto,	résolu.
Pon spirito,	avec esprit.
tùiù,	plus.
Po,Ci stret	plus serré.

On fait aussi usage des termes ci-après :

	Traduction.
Rallentando,	en ralentissant.
Ritardando,	en retardant.
Tempo,	temps.
Tempo primo,	premier mouvement.
Tempo giusto,	temps pressé.
Ad libitum,	} à volonté.
A piacere,	

ÉTUDE DES INTERVALLES.

Il faut étudier ce tableau ligne par ligne, en allant et en revenant, dans l'ordre suivant :

1.° Diagonalement, lignes AA. — BBBB. — CCCC. — DDDD. etc. et retour.
2.° Horizontalement, lignes AL. — BK. — JC. etc., et retour.
3.° Verticalement, lignes AL. — BK. — JC. etc , et retour.

$\dot{5}1$ L	$\dot{5}2$ K	$\dot{5}3$ J	$\dot{5}4$ I	$\dot{5}5$ H	$\dot{5}6$ G	$\dot{5}7$ F	$5\dot{1}$ E	$5\dot{2}$ D	$5\dot{3}$ C	$5\dot{4}$ B	$5\dot{5}$ A
$\dot{4}1$	$\dot{4}2$	$\dot{4}3$	$\dot{4}4$	$\dot{4}5$	$\dot{4}6$	$\dot{4}7$	$4\dot{1}$	$4\dot{2}$	$4\dot{3}$	$4\dot{4}$	$4\dot{5}$ B
$\dot{3}1$ J	$\dot{3}2$	$\dot{3}3$	$\dot{3}4$	$\dot{3}5$	$\dot{3}6$	$\dot{3}7$	$3\dot{1}$	$3\dot{2}$	$3\dot{3}$	$3\dot{4}$	$3\dot{5}$ C
$\dot{2}1$ I	$\dot{2}2$	$\dot{2}3$	$\dot{2}4$	$\dot{2}5$	$\dot{2}6$	$\dot{2}7$	$2\dot{1}$	$2\dot{2}$	$2\dot{3}$	$2\dot{4}$	$2\dot{5}$ D
$\dot{1}1$ H	$\dot{1}2$	$\dot{1}3$	$\dot{1}4$	$\dot{1}5$	$\dot{1}6$	$\dot{1}7$	$1\dot{1}$	$1\dot{2}$	$1\dot{3}$	$1\dot{4}$	$1\dot{5}$ E
71 G	72	73	74	75	76	77	7$\dot{1}$	7$\dot{2}$	7$\dot{3}$	7$\dot{4}$	7$\dot{5}$ F
61 F	62	63	64	65	66	67	6$\dot{1}$	6$\dot{2}$	6$\dot{3}$	6$\dot{4}$	6$\dot{5}$ G
51 E	52	53	54	55	56	57	5$\dot{1}$	5$\dot{2}$	5$\dot{3}$	5$\dot{4}$	5$\dot{5}$ H
41 D	42	43	44	45	46	47	4$\dot{1}$	4$\dot{2}$	4$\dot{3}$	4$\dot{4}$	4$\dot{5}$ I
31 C	32	33	34	35	36	37	3$\dot{1}$	3$\dot{2}$	3$\dot{3}$	3$\dot{4}$	3$\dot{5}$ J
21 B	22	23	24	25	26	27	2$\dot{1}$	2$\dot{2}$	2$\dot{3}$	2$\dot{4}$	2$\dot{5}$ K
11 A	12 B	13 C	14 D	15 E	16 F	17 G	1$\dot{1}$ H	1$\dot{2}$ I	1$\dot{3}$ J	1$\dot{4}$ K	1$\dot{5}$ L

ÉTUDES RHYTHMIQUES.

ÉTUDES RHYTHMIQUES.

ÉTUDES RHYTHMIQUES.

27

ÉTUDES RHYTHMIQUES.

A	B	C	D	E	F	G	H	I	J

ÉTUDES RHYTHMIQUES.

A	B	C	D	E	F	G	H	I	J
1 ·	2-2-2	4--4	7-7-	4̇ 4̇4̇ 4̇	1̇- 1̇-	-² 2²	-⁷ ·7-	⁝2222-	2̇ -2̇
2-2-2	33 ⁻	555⁵ 5̄	1̇-1̇1̇-	5̇·5̇-5̇	7⁷ -77 -1	1̈1̈1̇ -1̇	1̈1̈=1̈1̈1̇	-³ 3	
333333	4 ·-4	6⁶-6 ⁻6	2̇ -2̇2̇-	-4̇-4̇ ·	66-6-6	2 ⁻ 22	2̇² 2̇ -	-⁷ ·-7	-44⁴ 4̇
4̇ 4	5- 55	⁻ 7-	-3̇-	-3̇-3̇-3̇	5⁵ 5̄	3³ -3	-3̇ 3̇3̇	66-6⁶	-⁵ 5̄
5̇ 55	6-⁶ 66	1̈1̇	4̇-4̇-	2̇ ² 2̇-	-4̇⁴ ⁻	-4⁴-4	-4̇ ·4̇4̇	-5 ⁵	66-66
6-6- 66	777-⁷	2̇ -2̇	5̇-55̇	1̇-1̈1̇-1	-³ -355	55 5̇-5̇	-4̇ ·-4̇	-7 7-	
77⁷-7-	1̇-1̈1̇	3̇-3̇ 3̇	4̇-4̇ ·	7 -7-7 2-2 2	-6⁶ ·6	-4̇	33-³ 3	1̇1̇ -1̇	
1̇-1̈1̇	2̇ -2̇	4̇-4̇-	-3̇-3̇3̇	-6 -66	-¹ ·	77	3̇ ·3̇	-2-222	22̈-2
2̈2̈2̈²-2̇	3̇-3̇-3̇	55-5̇	2̇-2̈2̇	5-55	2-2-²	-11̈-	22̈ 2̇	⁻ -1	-3̇-3̇
3̇ 3̇3̇3̇	4̇-1̇-	4̇ -1̇-1̈ 1̇	4̇ -4̇4̇	3³·3	2̇ 2̇	-11̈-1̇	2-²-	4̇-4̈4̇	
4̇ 4̇	5̇5̇⁵ ⁻	3̇-3̇-3̇-	7-⁷ 7̇	3 33-3̇	4̇- ⁻4	-33333	-777	33-³	-5̇-5̇ 5̄

29

ÉTUDES RHYTHMIQUES.

A	B	C	D	E	F	G	H	I	J

MUSIQUE SIMPLIFIÉE.

2ᵉᵐᵉ PARTIE.

Application à la Musique Notée des principes de la Musique Chiffrée.

Dans la musique chiffrée, l'intonation dépend de l'élévation numérique des chiffres, et la valeur ou durée est relative à la position des chiffres sur une portée de 3 lignes.

Dans la musique notée c'est l'inverse: l'intonation dépend du degré d'élévation qu'occupent les notes (signes représentatifs des sons), sur une portée de 5 lignes, et la valeur ou durée résulte de la forme de ces notes.

Les lignes de la portée se comptent en montant. Celle du bas est donc la première.

D'une ligne à l'interligne qui suit il y a un degré.

La 1ʳᵉ note d'une gamme (la tonique) peut occuper tous les degrés. La place des autres notes est la conséquence de celle de la première.

Quand la portée ne suffit pas pour contenir toutes les notes, on y ajoute soit au dessus soit au dessous, le nombre nécessaire de petites lignes dites lignes additionnelles, dont la longueur n'excède pas ce qu'il faut pour recevoir les notes surabondantes.

Signes qui indiquent la Valeur des sons et des silences.

Notes	Valeur		Silences
o Ronde	8 Unités ou	4 Temps binaires	— Pause
♩ Blanche	4	2	■ 1/2 Pause
♩ Noire	2	1	𝄽 Soupir
♪ Croche	1	1/2	𝄾 1/2 Soupir
♬ Double croche	1/2	1/4	𝄿 1/4 de Soupir
Triple croche	1/4	1/8	𝅀 1/8 de Soupir
Quadruple croche	1/8	1/16	𝅁 1/16 de Soupir

Pour faire mieux comprendre ce qui précède, nous allons placer sur une portée de 3 lignes, les différents signes ci-dessus, aux endroits qui correspondent à la valeur qu'ils doivent prendre dans la portée de 5 lignes.

Notes : Ronde Blanche Noire Croche Double croche Triple croche Quadruple croche

Silences : Pause 1/2 Pause Soupir 1/2 Soupir 1/4 Soupir 1/8 Soupir 1/16 Soupir

Le point (.) après une note ou un silence en augmente la valeur de moitié. Un second point ajoute moitié à la valeur du premier.

Le dièse s'exprime par ♯ ; le bémol se rend par ♭, et le bécarre par ♮. Il y a de plus des doubles dièses ✶ et des doubles bémols ♭♭.

Au commencement de chaque ligne on pose un signe nommé Clef, qui aide à trouver les notes.

Il y a trois Clefs : Celle de Fa 𝄢 celle d'Ut ou de Do 𝄡 et celle de Sol 𝄞

La Clef de Fa se pose sur les 3ᵐᵉ et 4ᵐᵉ lignes.
_____ d'Ut _____ les 1ʳᵉ 2ᵐᵉ 3ᵐᵉ et 4ᵐᵉ lignes
_____ de Sol _____ la 2ᵐᵉ ligne.

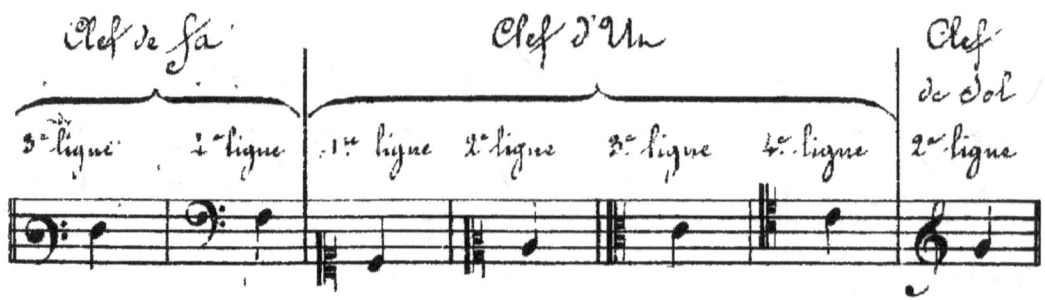

Les clefs sont le plus souvent accompagnées de dièses et de bémols. C'est ce qu'on nomme l'armure de la clef. Exemples:

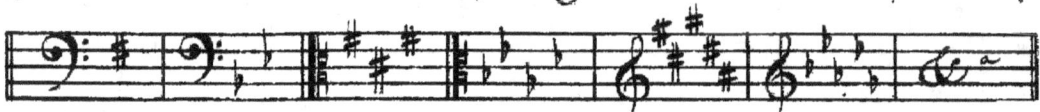

Nous n'entrerons pas ici dans de plus amples explications sur la musique notée. Ce qui précède était nécessaire et suffit pour en effectuer la lecture au moyen des chiffres. Il ne faut pour cela que trouver la tonique (le 1er chiffre de la gamme), dans tous les cas et à toutes les positions.

Nous nommerons cette tonique 1, et ce point de départ donnera en allant de dégré en dégré (de ligne à interligne), le chiffre de toutes les autres notes.

Quand la clef n'est accompagnée ni de dièses, ni de bémols, la note placée sur la même ligne que la clef de fa est la 4e de la gamme
— d'Ut — 1re
— de sol — 5e

Quand la clef est armée de dièses ou de bémols, la note placée sur la même ligne que le dernier dièse est la 7ème de la gamme.
— bémol — 4e

Il ne faut pas autrement se préoccuper des # et b à la clef, car ils n'y sont placés que pour donner aux gammes leur état normal à savoir : un demi-ton de la 3e à la 4e note, un demi-ton de la 7e à l'octave, et un ton partout ailleurs. Nous les considérons donc comme non avenus.

Mais il n'en est pas de même des signes accidentels qui se rencontrent dans le cours du texte et dont il faut tenir compte parce qu'ils viennent modifier la gamme indiquée par l'armure. à moins que ce ne soit la répétition de l'un des # ou b à la clef qu'il faut dans tous les cas regarder comme nulle.

Le double dièse et le double bémol n'affectent ordinairement dans le cours du texte

que des notes déjà diésées ou bémolisées à la clef. Nous les considérons alors, dans la lecture en chiffres, comme de simples ♯ ou ♭. Mais s'ils affectent des notes qui ne sont pas à la clef, ils les haussent ou baissent d'un ton.

Quant au ♮, il faut voir dans quelles circonstances il se présente.

Si la note qu'il accompagne est diésée à la clef, son effet étant de la baisser, nous le regarderons comme un ♭.

Si la note qu'il accompagne est bémolisée à la clef comme son effet est de l'exhausser nous en ferons un ♯.

Et si la note qu'il accompagne n'est pas altérée à la clef son effet sera de remettre dans son état naturel une note qui vient d'être accidentellement diésée ou bémolisée.

En résumé, pour lire en chiffres la musique notée, il suffit de chercher, par l'inspection de la clef et des ♯ et ♭ qui l'accompagnent, où doit se placer la première note de la gamme (la tonique). Ce point de départ donnera, en allant de degré en degré le chiffre de toutes les autres notes.

En solfiant on désignera chaque note par son numéro dans la gamme, et on lui appliquera la valeur indiquée par sa forme.

Avec un peu d'habitude on parviendra à solfier correctement en chiffre la musique notée, sur tous les tons et à toutes les clefs, et ce résultat, si facile à obtenir par les moyens qui précèdent, exige plusieurs années d'étude en suivant l'enseignement ordinaire.

En nous restreignant au strict nécessaire pour le chant, nous nous sommes efforcés de ne rien dire qui ne soit applicable à un plus grand développement des principes. Les personnes qui voudront faire une étude plus approfondie de la musique n'auront donc pas perdu leur temps en commençant par cette méthode, et elles auront en l'avantage de pouvoir, presque dès l'abord, prendre part aux exécutions chorales.

═══════════════

Autographie L. Danel à Lille.

RUBANS RHYTHMIQUES.

www.ingramcontent.com/pod-product-compliance
Lightning Source LLC
Chambersburg PA
CBHW030117230526
45469CB00005B/1686